靜物構圖
輕鬆上手 ——
泰納畫室靜物資料集

目錄 Contents

序言 Preface

● 「簡單又耐玩，認識繪畫的核心課題 — 靜物畫」

你是否對美術繪畫有著熱情，興高采烈地在美術社採買了齊全的用具，回到家後卻發現總是缺少好看的資料來作畫？明明有著對美術無比的熱情，卻總是不得其門而入？其實，你需要的是一本有系統規劃的資料書，帶領你踏入美術研習的大門。

相信不少人在初學繪畫時，都會經歷「靜物畫」的洗禮，然後隨著學齡的增長，題材難度慢慢提升，一路經歷石膏像、人像、風景、抽象、創作…等進程，於是靜物畫便被視為是美術入門的基礎，那麼，究竟什麼是靜物畫？又為什麼要畫靜物呢？

「靜物畫（still life）」是指以靜止物件作為題材的畫種，其中多以食物、器物、花卉為主要題材。其實，靜物畫除了「畫的學問」之外，「擺的學問」同樣重要，因為創作人完全掌控著畫面的構成與光影。也就是說：「靜物在成為繪畫之前，早已經有了畫面」。那麼，這個靜物擺置的設計過程，便會驅動到大部份的美學意識。

就自身美術教育經驗出發的筆者認為，靜物畫是非常適合表達純粹「形式美」的展現，縱然有許多畫家喜歡用靜止的生命象徵或寓言的方式來表達思想層面的意境，但當這些靜物抽離了「意義、名相」等語言脈絡後，它們成為了更純粹的視覺元素，以「黑灰白、大中小、點線面、強弱、主次、聚散」等形式呈現出畫家的構成美學，筆者認為，這就是靜物畫最有意思的地方。

一個單純的球體靜物，在造形方面，不僅能鍛鍊到畫家處理「對稱、方正、圓弧」等能力；在明暗方面，亦鍛鍊了「正受光面、側受光面、明暗交接面、暗面、反光面、影子」等立體營造能力。所以，雖然靜物經常被視為最基礎的繪畫題材，但筆者卻將靜物畫視為是美術的「核心訓練」，它非常重要，而且老少咸宜，初學者可以透過靜

物鍛鍊美術基礎，老手可以透過靜物展現個人品味，可以說，靜物畫是最簡單也最耐玩的題材。

　　《靜物構圖輕鬆上手 ─ 泰納畫室靜物資料集》運用了多年實務教學經驗，整合出一系列循序漸進的靜物資料並歸納成冊，本書難易度共區別為「個體靜物、簡單靜物組合、複雜靜物組合」三大章節，題材橫跨石膏、結構型靜物、質感型靜物、食物、花卉、頭骨…等，內容專門為繪畫學徒量身打造，讓你不再為手邊題材短缺而苦惱，專心練功。

<div align="right">─ 賴永霖</div>

資料示範過程 ｜ 張家榮

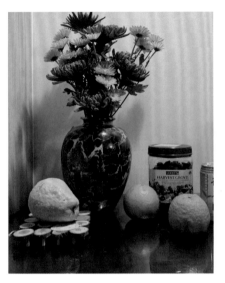

1 靜物圖片

2

先安排每個物體的位置後，把大形塊
處理好，注意每個物體的互相關係與
聚散結構，可微調照片上物體的位子，
不可照抄。

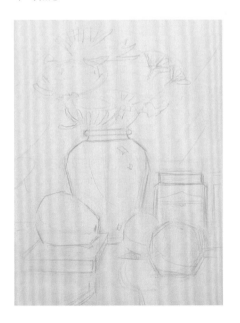

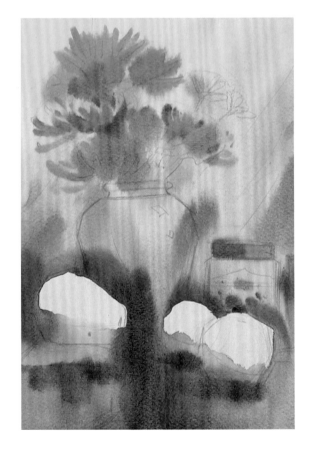

3

將整張紙打水，只留下水果物體的亮面，由淡色
染到淺色，由上方背景慢慢染到前景，這時要注
意顏料的濃淡。接著開始縫合水果的灰面到暗面，
保留最亮的部份；把暗色畫上去，但要有水份的
深淺變化。

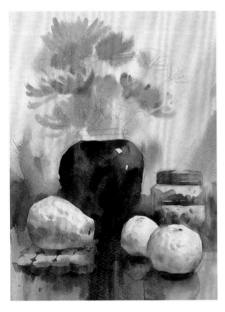

4
等物體乾後再做小塊的重疊，把每個
物體的質感明暗刻畫完整，但此時切
記要畫變化而不要刻畫細節，每個變
化要整體之上完成不可突兀。

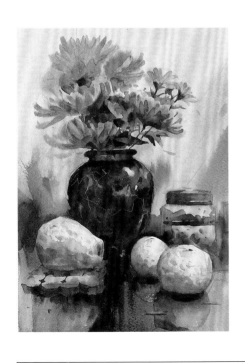

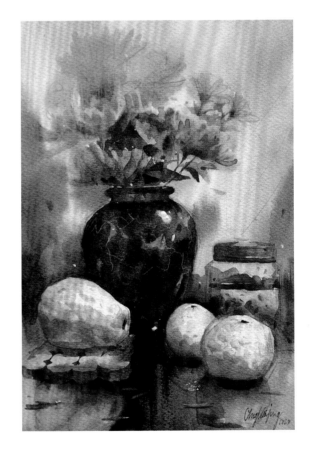

5｜6
最後把整體調整一次，評估哪些地方太亮或太暗，
再一次地處理整張畫面的氣氛，完成一幅作品。

資料示範過程 ｜ 游文志

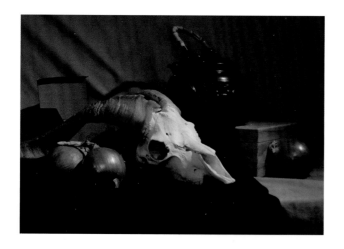

1
靜物圖片

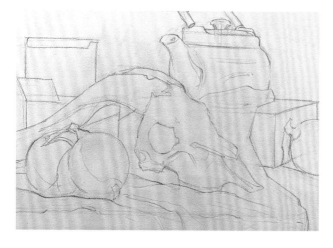

2
輪廓的部分注意大小的安排，為了凸顯主焦點區，適時的放大、少量裁切都是不錯的選擇。

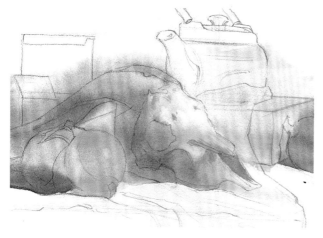

3
整張紙打濕，洋蔥用鎘橘（Cadmium orange hue）、頭骨用橘調上群青（Ultramarine）的暖灰個別先染出亮面的層次。

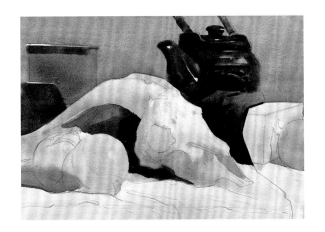

4

利用群青加上橘色調出更深一點的灰把背景的中灰明度切出來，在底層的灰未乾之時染上左方的紙盒再調出較濃的深黑色把後方的陶壺完成，利用底層濕度保持邊的模糊。

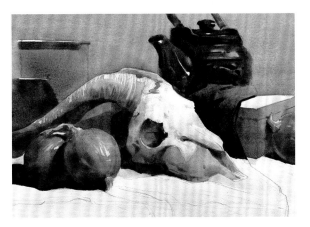

5

待背景與後方靜物乾燥後，換小筆調出比底色深一階的寒灰色完成頭骨，橘調上紅棕色（Burnt Sienna）完成洋蔥。

6

繼續把藍色桌布接色接完，待乾後用小筆繼續重疊增加焦點區層次，結束這張畫面。

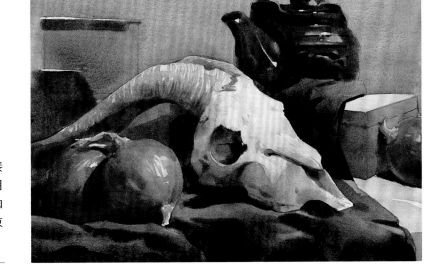

資料示範過程 ｜ 賴永霖

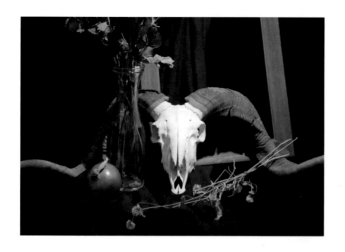

1
靜物圖片

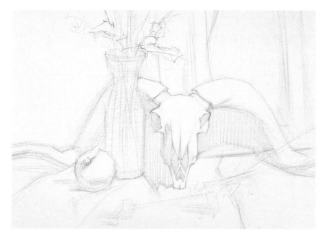

2
使用 2B 鉛筆，側鋒下筆作出輔助
線定位，優先處理「大問題」：
位置、比例，接著用中鋒下筆定
稿，陸續處理「小問題」：細節，
精緻度。鉛筆稿可以勇敢下筆，
定稿完成後用軟橡皮擦去輔助線。

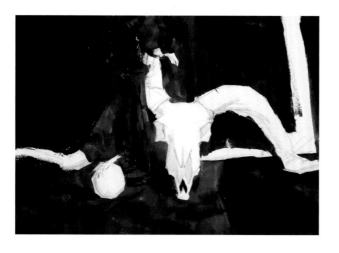

3
先處理暗色塊，保留畫面中的亮
色塊。利用大號水彩筆作出塊面
筆觸，以黑色畫出黑布，再以鮮
藍（Intense Blue）加紅棕（Burnt
Sienna）加鎘紅（Cadmium Red）
調和出綠布的顏色。

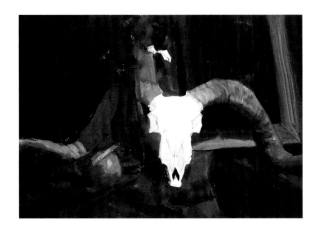

4
接著換中小號水彩筆作出暖灰色塊。以紅棕為主，調和群青 (Ultramarine) 變化出不同暖灰，分別畫出羊角、木框、洋蔥等固有色。

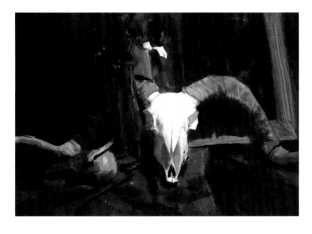

5
補上羊骨的暗面，以白色加黑色加紅棕調出暖灰，亮面依然保留紙的純白色。

6
利用勾線筆，以高濃度不透明的白色筆觸重疊出畫面的白色小亮面，切記水彩筆的水分必須完全吸乾，以免顏色乾燥後覆蓋力不夠的問題。白色可調和黃色、紅色、藍色等不同顏色製造出多樣的色偏，完成。

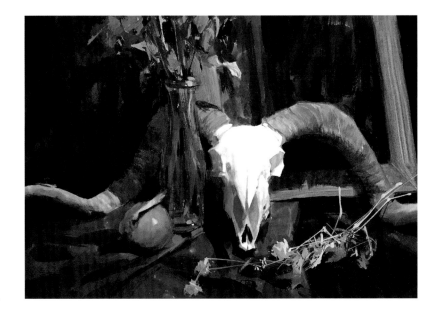

資料示範過程 ｜ 歐育如

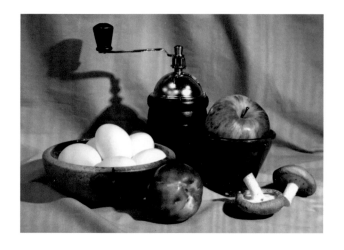

1
靜物圖片
判斷資料焦點，或者是否需要調整。

資料中焦點區很明確，亮卡暗，彩度最高的都集中在中心，但物件並沒有明顯的大塊，我們可以微調一下，讓畫面更飽滿。

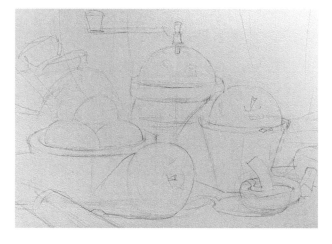

2
留意透視，暗面記號側鋒輕輕打上。

一開始務必低角度輕輕打稿，由於這張示範是 8K 尺寸，因此將右邊香菇切掉，減少右上大面積的空白，注意每個物件的大小差異，確定比例後再來定稿，線稿清晰明快即可。

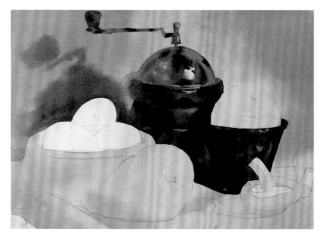

3
所有淺灰、中灰一起染，並將前景背景分出。

先把會用到的顏色備好，寧願太多不要太少，動作慢的同學可以先打溼，但須要將高光與大亮俐落留下，有看見積水就處理一下。
• 蘋果：鎘黃（Cadmium Yellow）
• 磨豆機：群青（Ultramarine）
• 前景背景：暖灰（紅棕（Burnt Sienna)+ 群青 + 紅

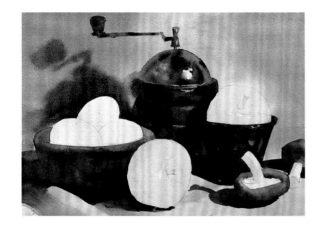

4
同明度、色系近的一起處理。

因為筆者是右撇子，從左至右比較方便，
跟第三步驟一樣先把顏色備好。

- 重色：黑
- 寒灰：紅棕＋群青＋紅
- 左上陰影｜磨豆機圓頂：同為藍紫色調
 一起處理，背景區影子區先噴水，沒有積
 水才能染喔！
- • 紅棕、凡戴克棕（VanDyke Brown）、
 群青、紅、黑
- • 磨豆機機身｜深藍容器：明度都相當深
 所以一起處理，唯注意濃度需要越來越濃，
 筆要換更小的使用

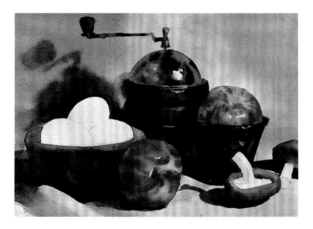

5
同明度、色系近的一起處理。

紅棕＋鎘黃＋天藍（Cerulean Blue Hue）
＋紅，影子部分直接接回藍紫色帶出左邊。
香菇與裝蛋的容器都是暖色調，我們就一
起處理，仔細觀察資料，適時的做一點偏
紅偏綠的微調，畫面會更耐看更有變化。

6
細節整理

清淡的、彩度高的
要確定水與調色盤
是乾淨再畫，小筆
洗出一些小亮塊便
完成。

- 雞蛋：紅棕＋群
青＋紅
- 蘋果：鎘黃＋鎘
橘＋紅＋紫，凹陷
處黃調一點天藍

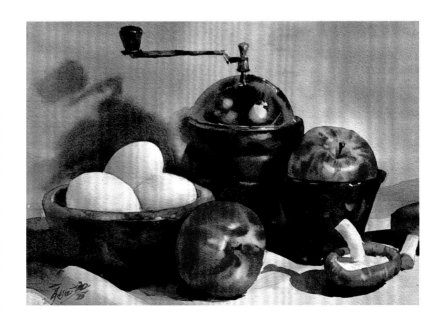

1
個體靜物

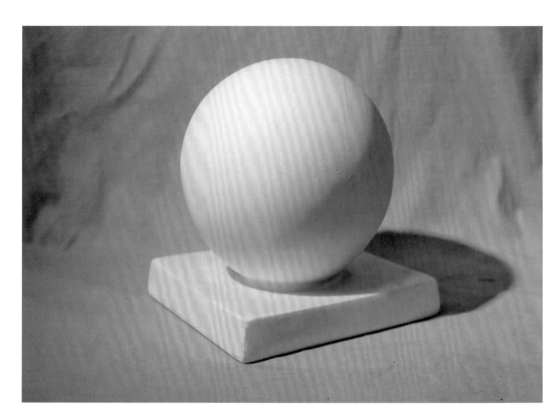

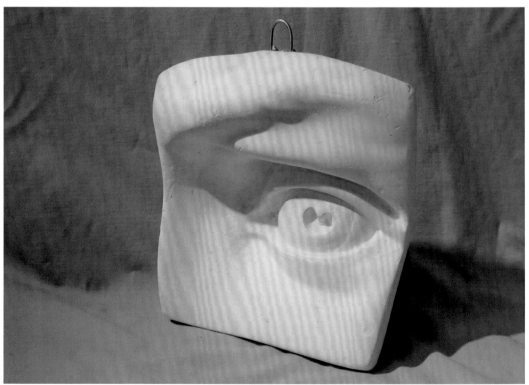

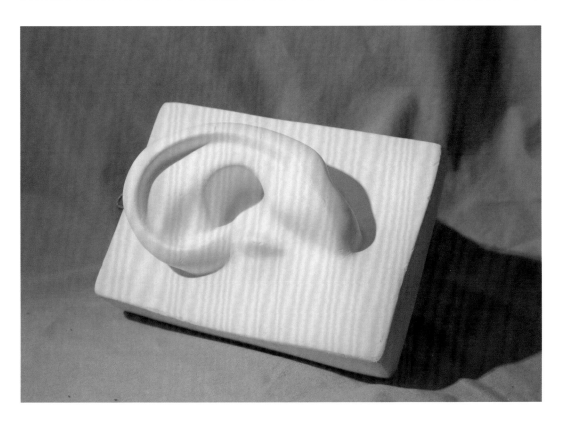

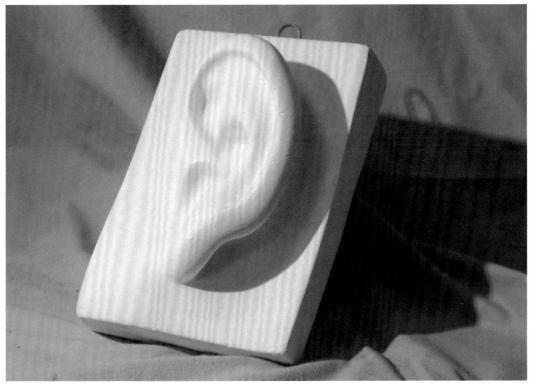

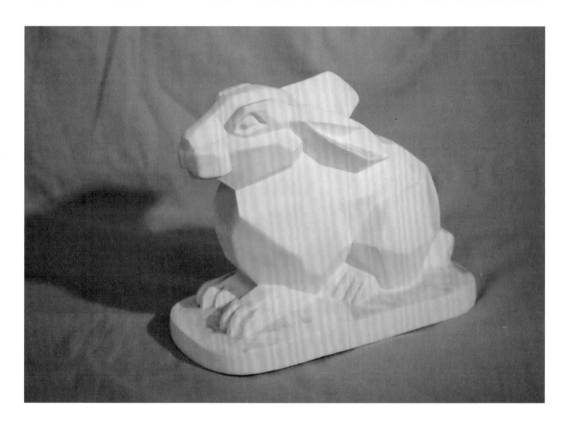

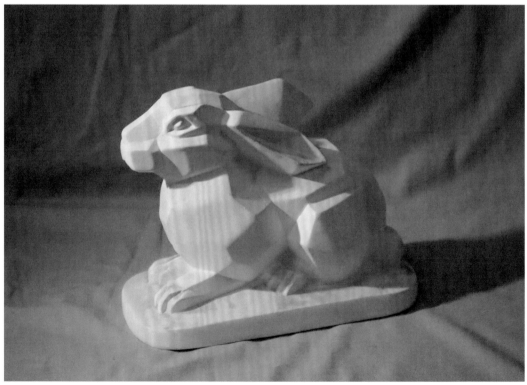

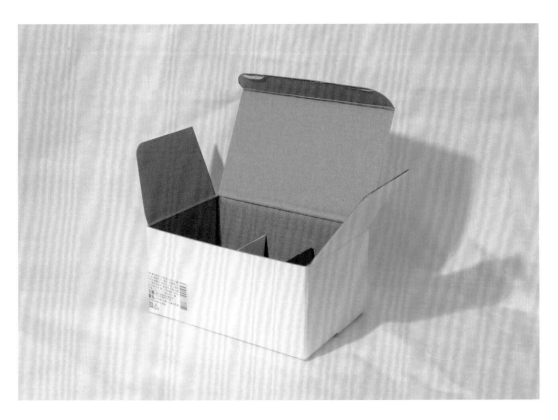

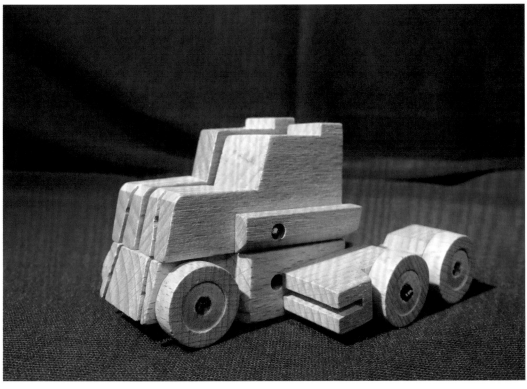

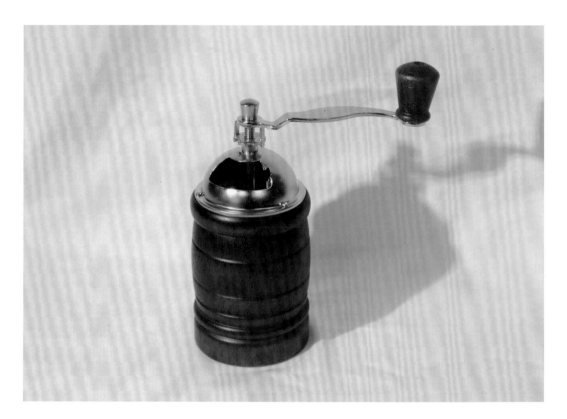

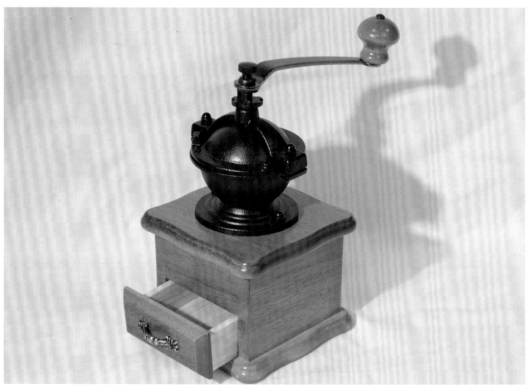

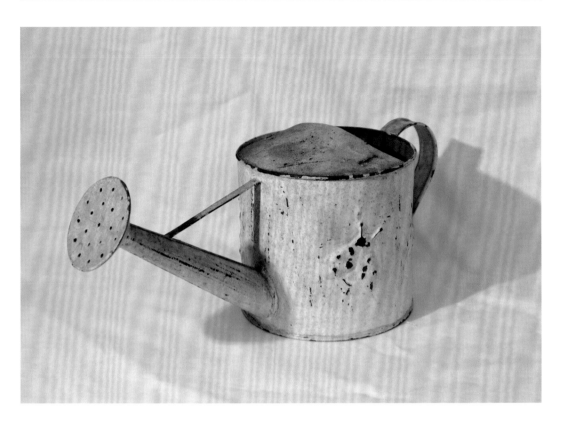

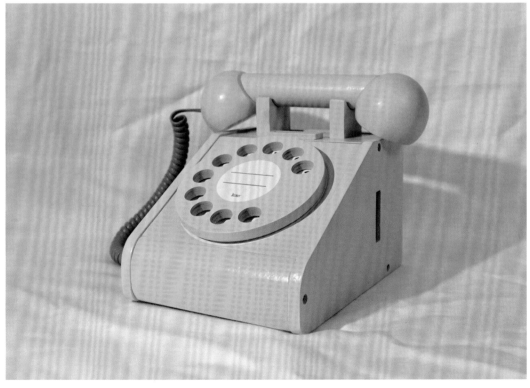

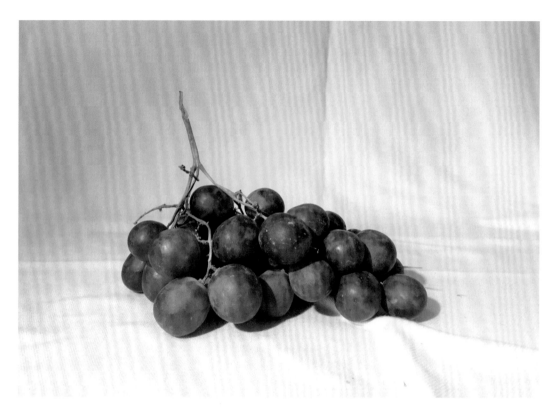

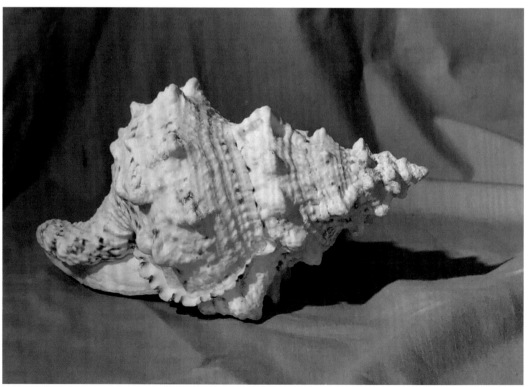

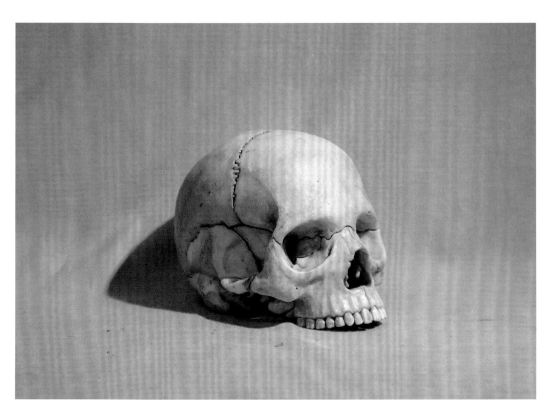

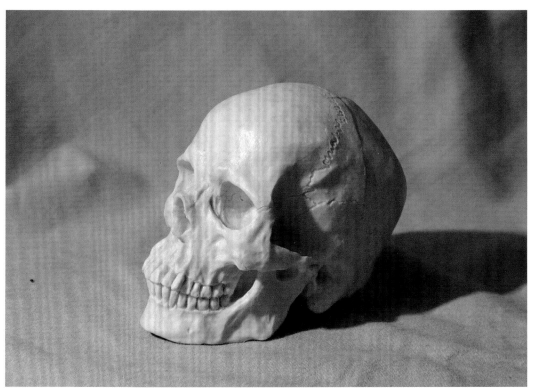

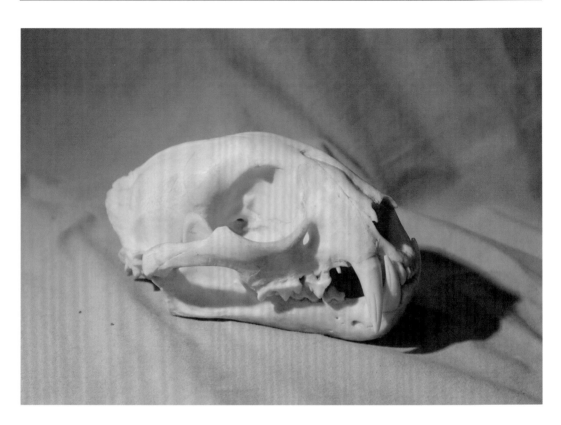

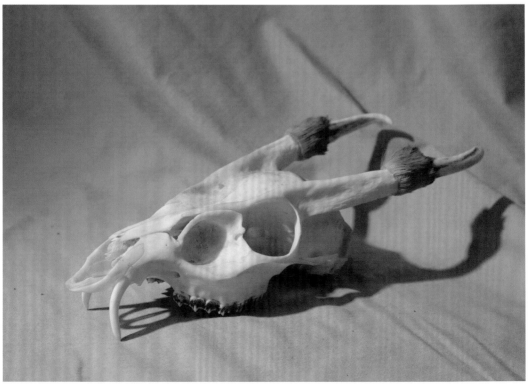

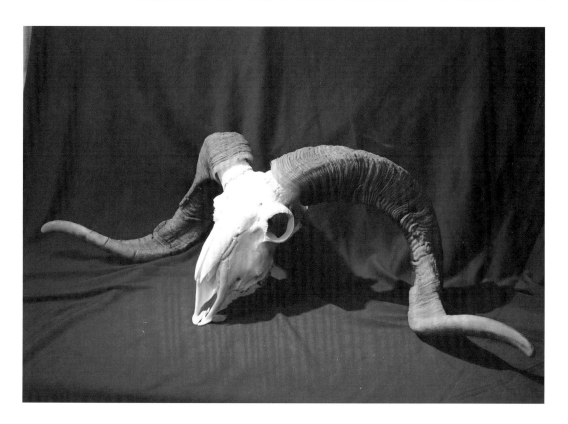

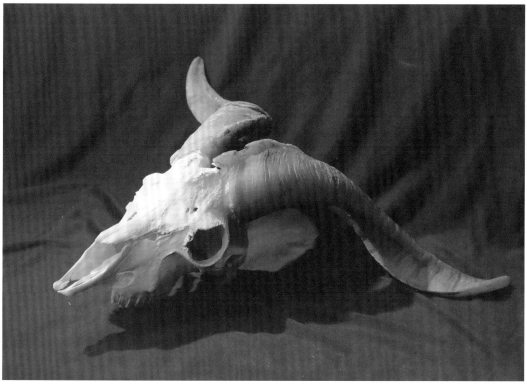

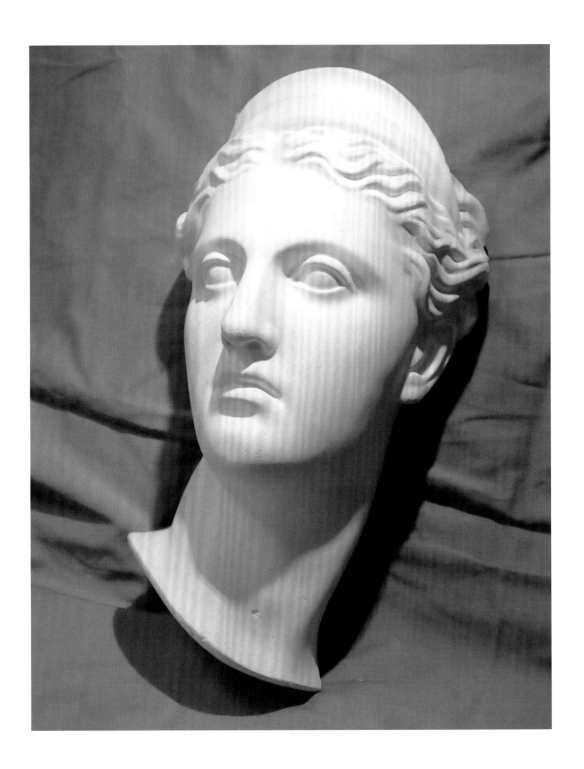

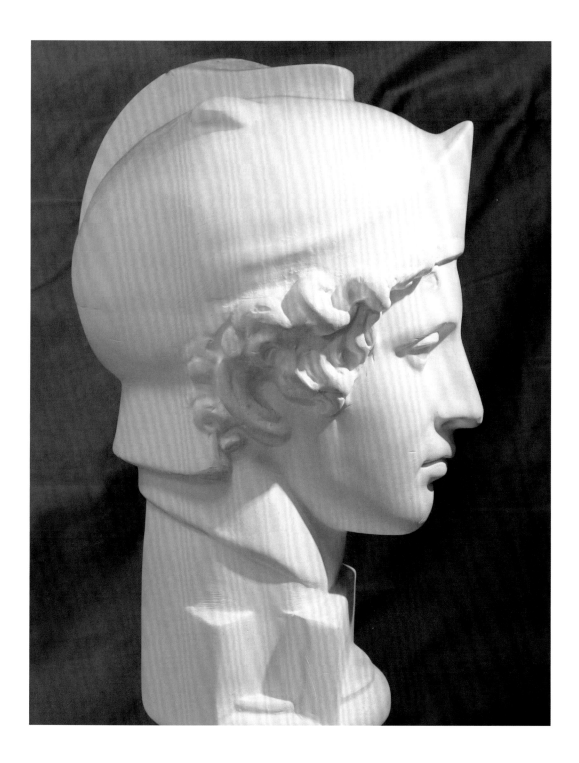

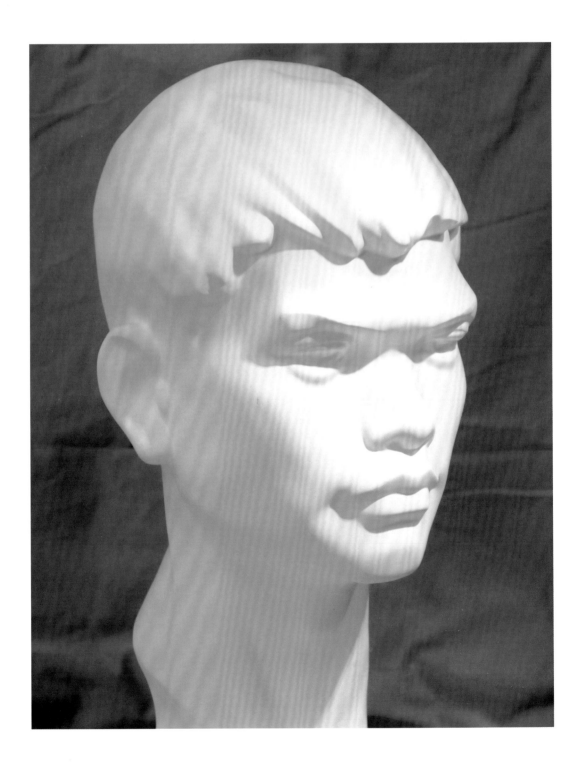

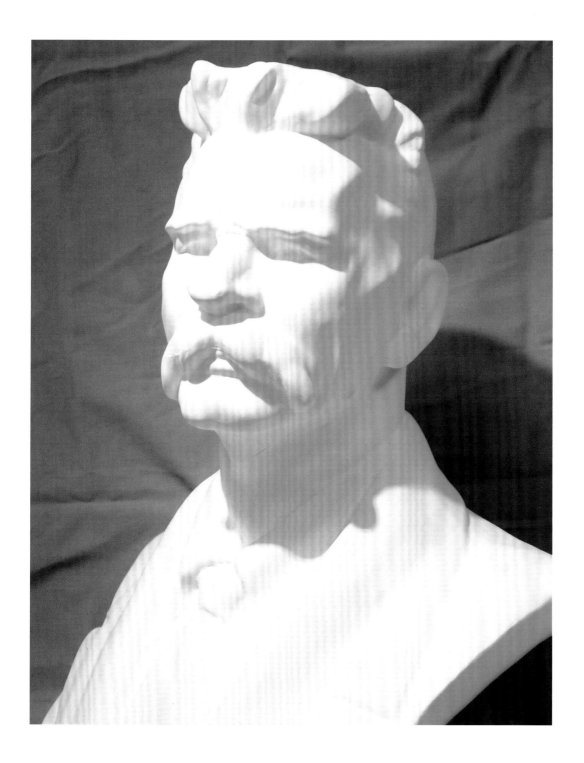

2

簡單靜物組

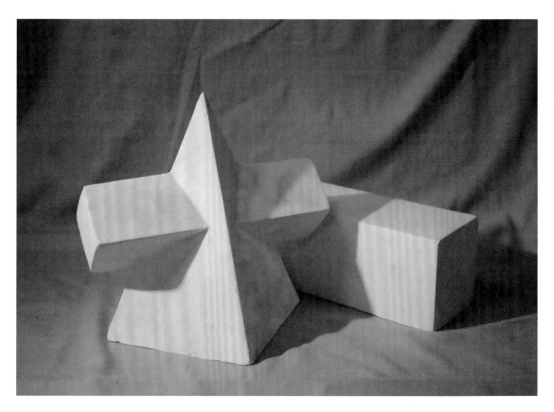

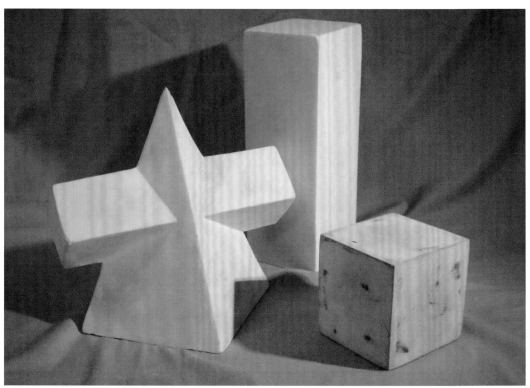

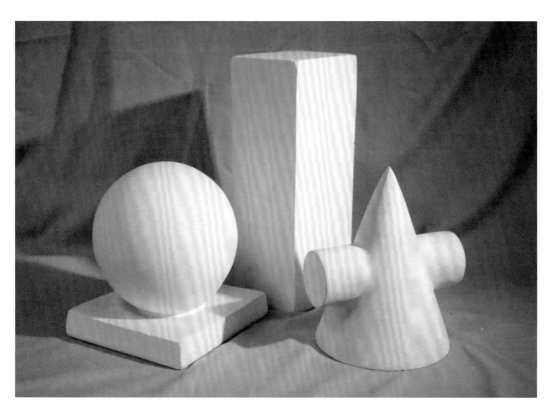

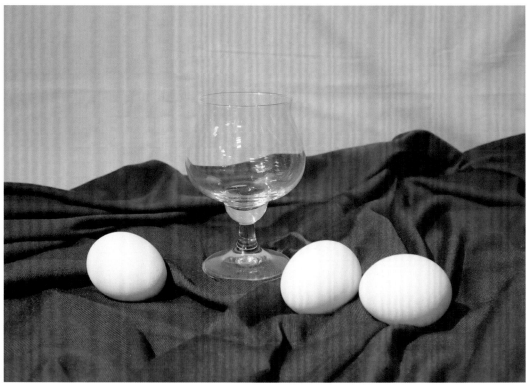

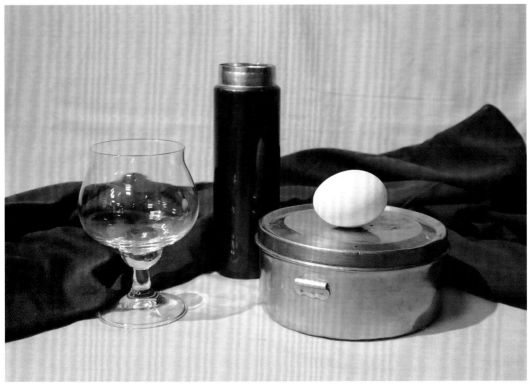

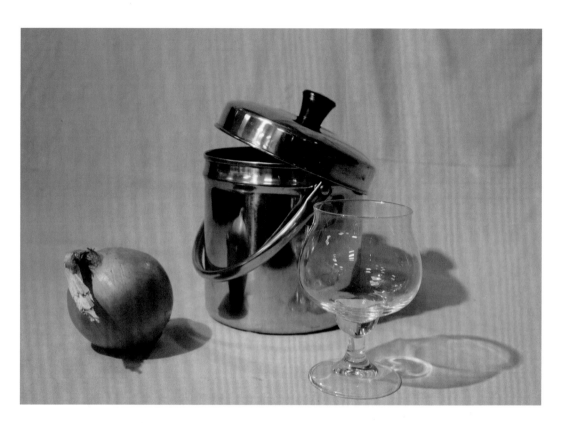

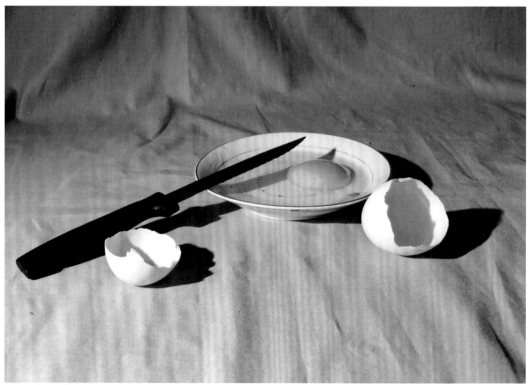

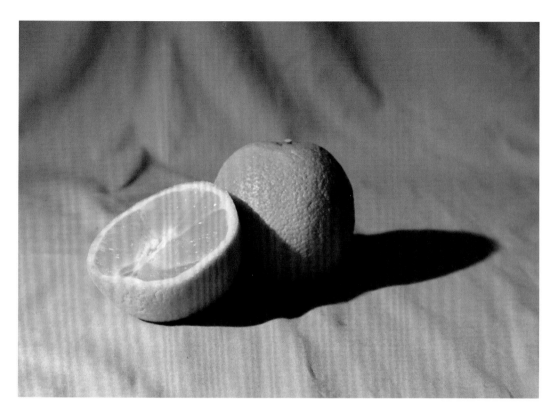

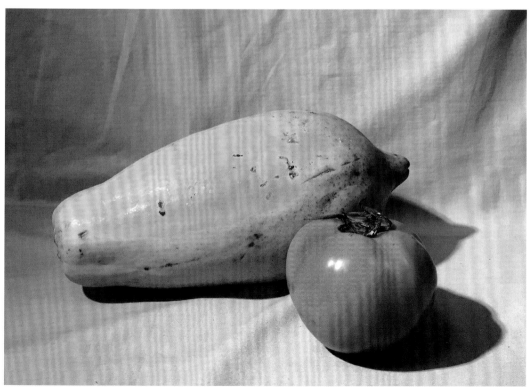

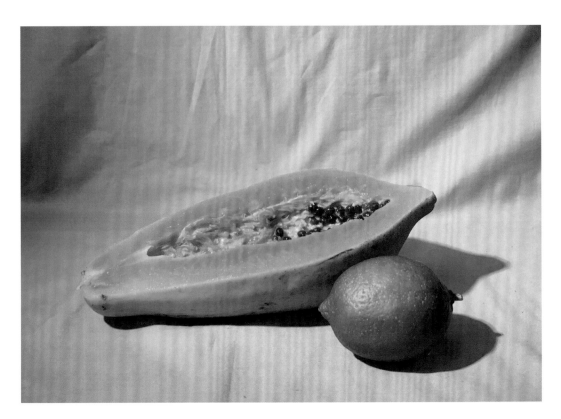

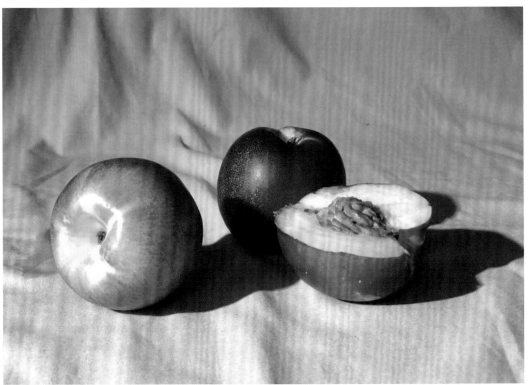

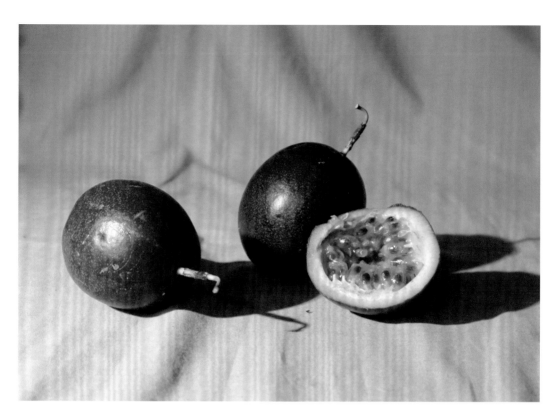

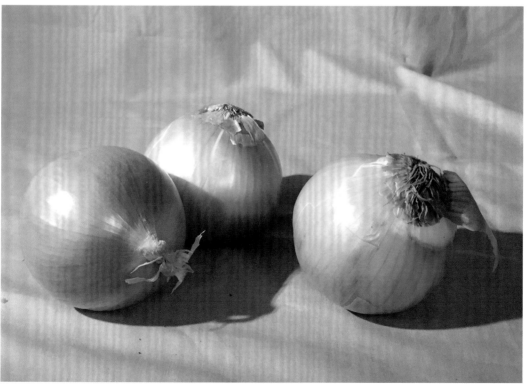

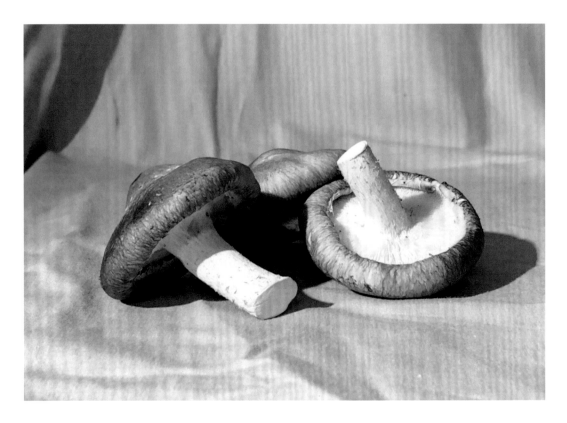

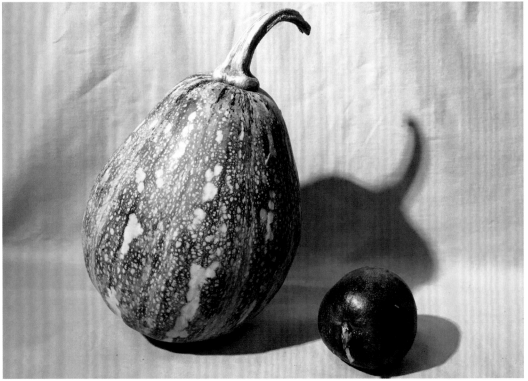

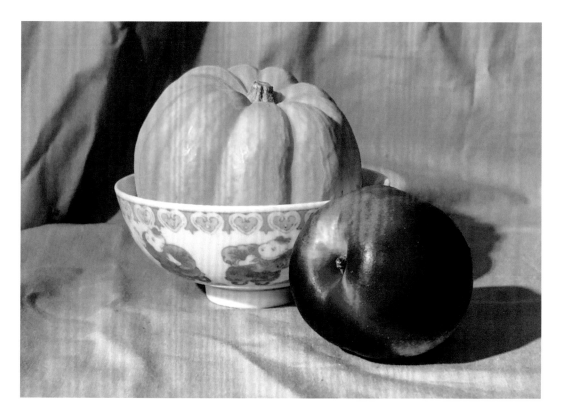

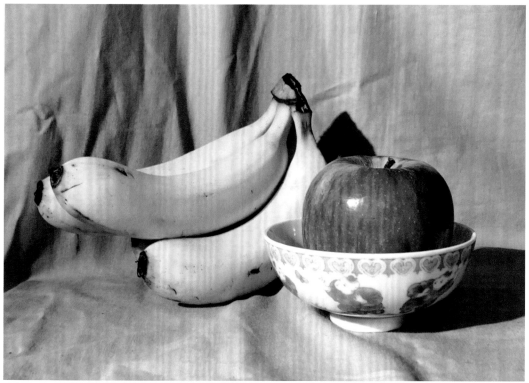

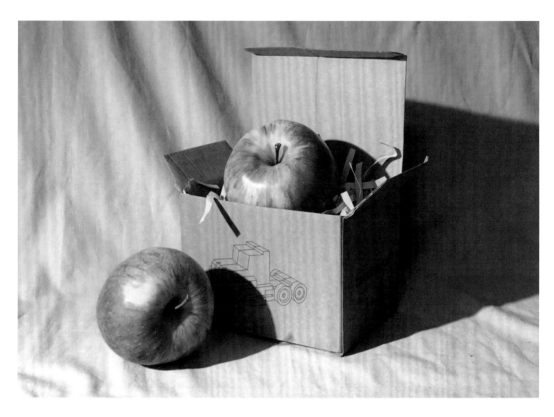

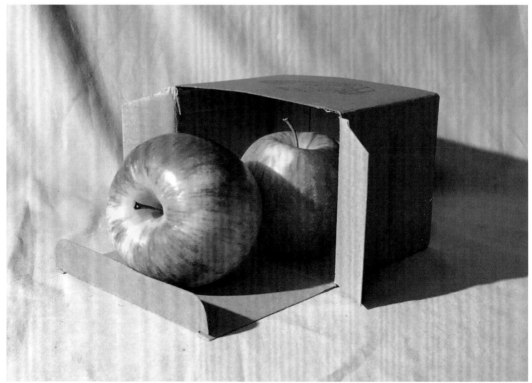

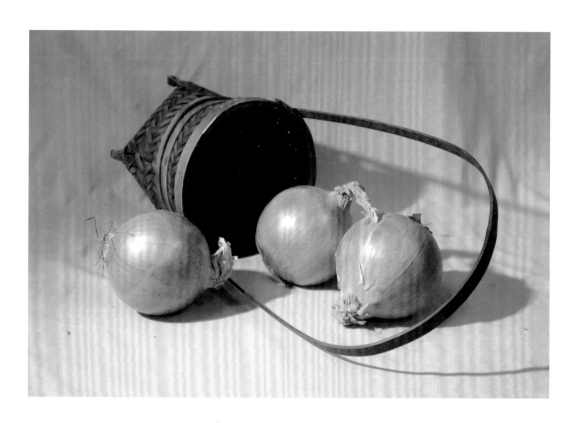

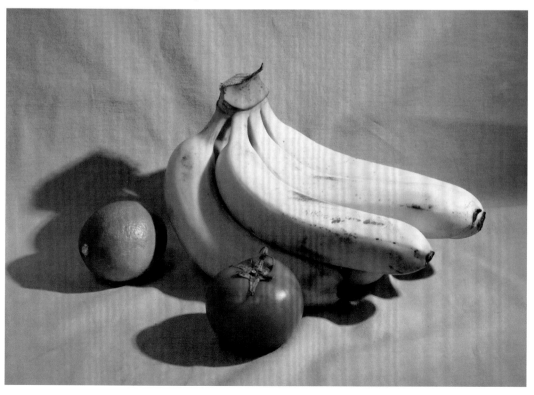

3
複雜靜物組

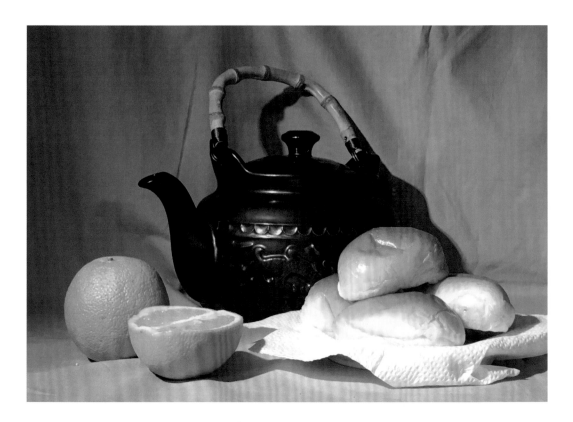

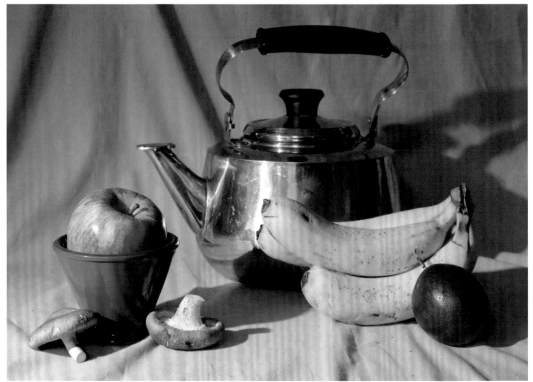

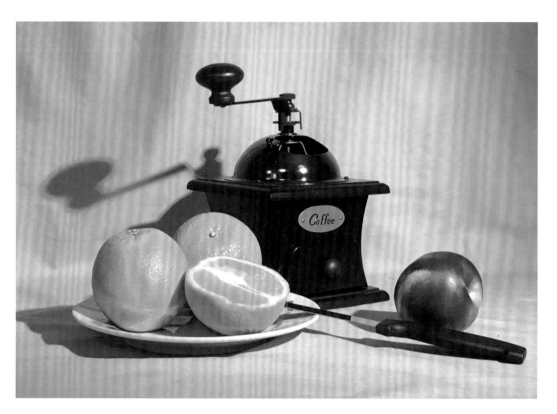

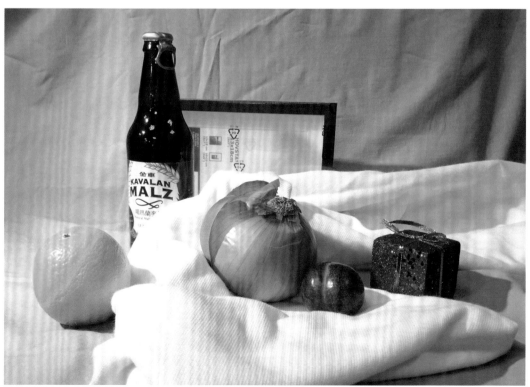

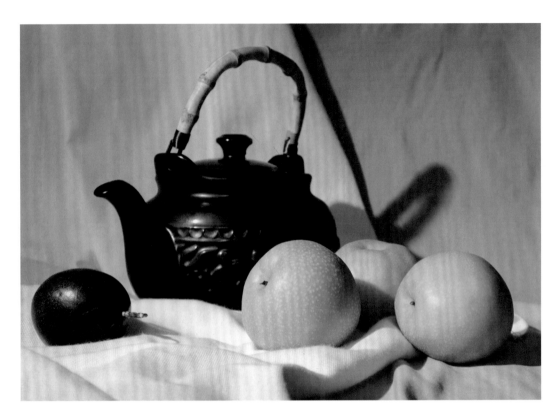

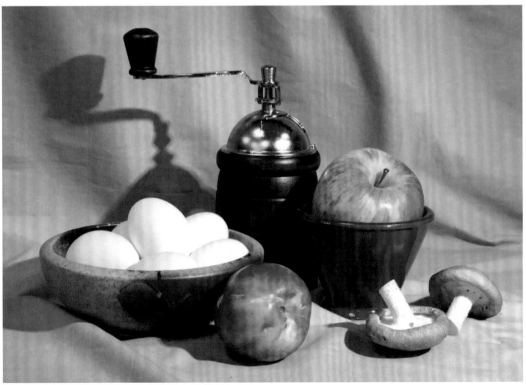

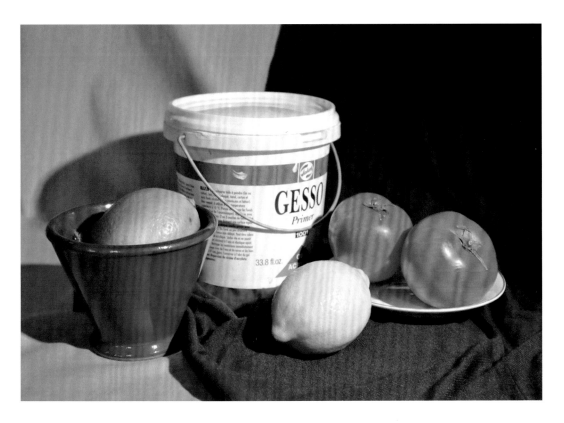

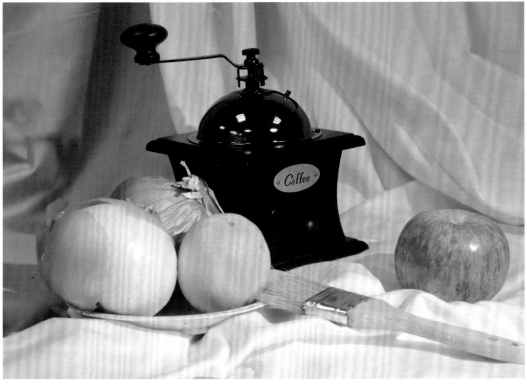

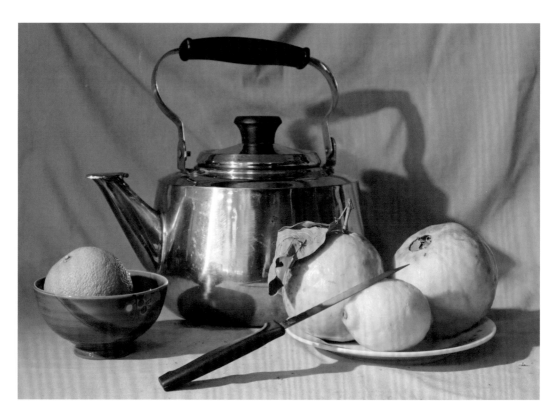

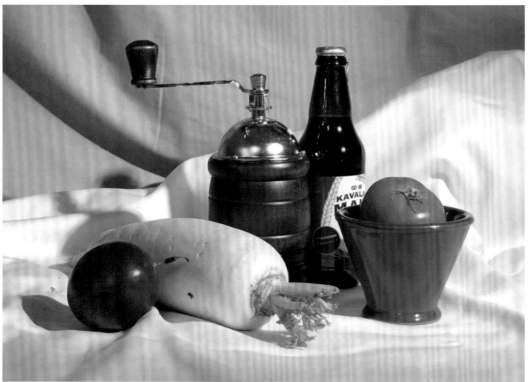

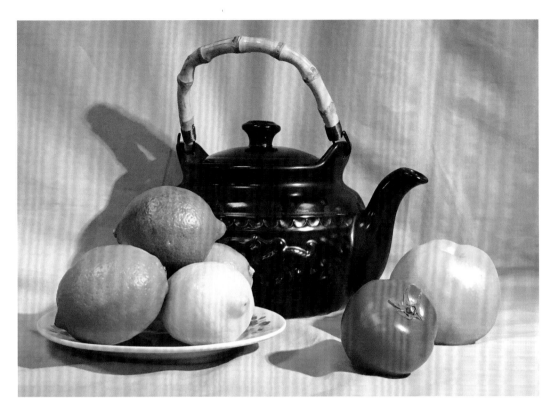

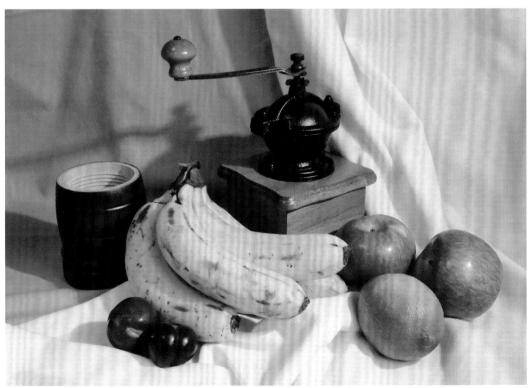

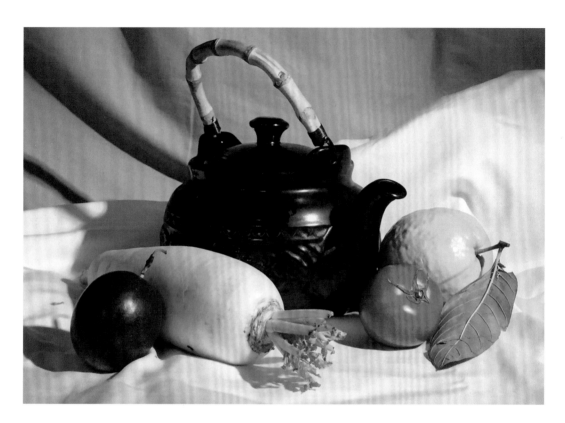

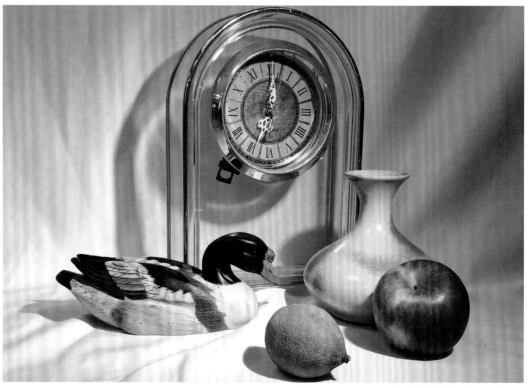

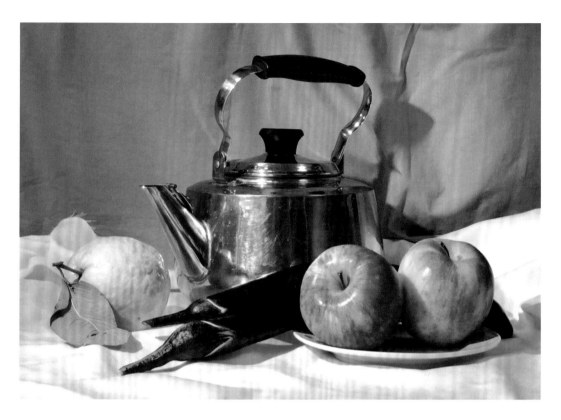

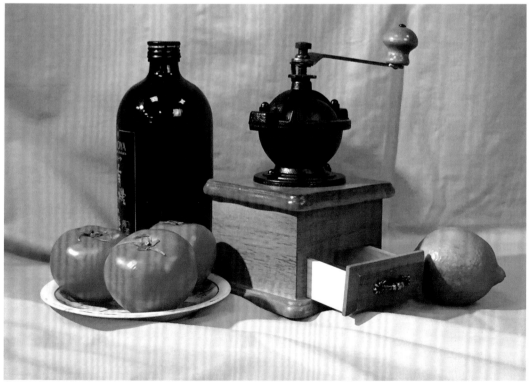

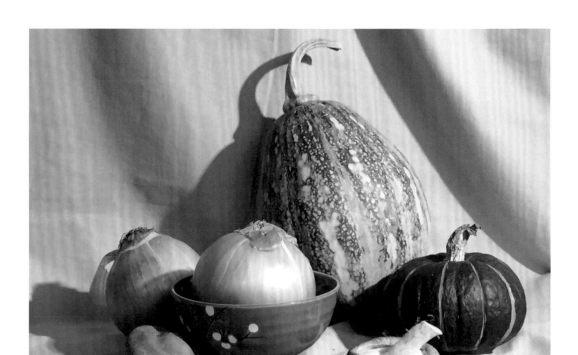

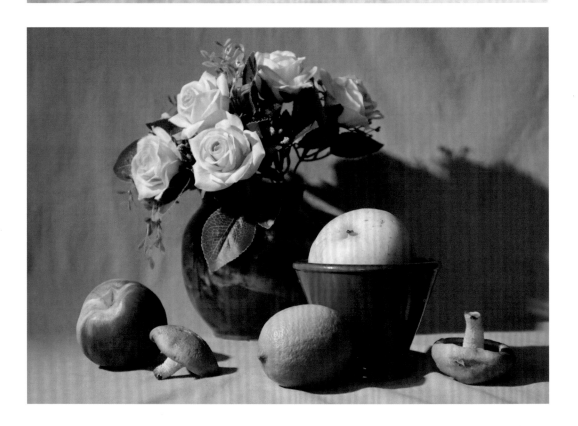

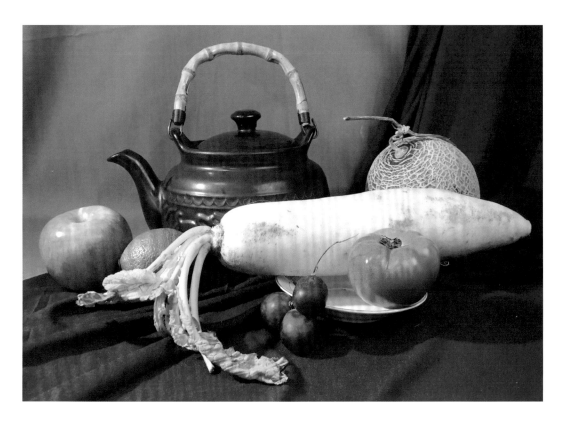

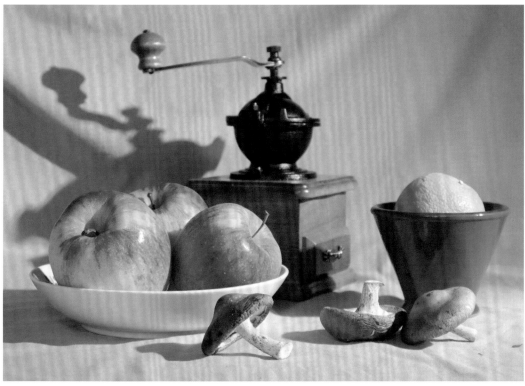

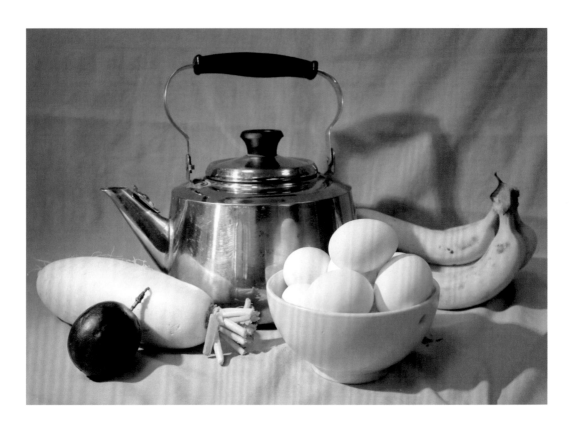

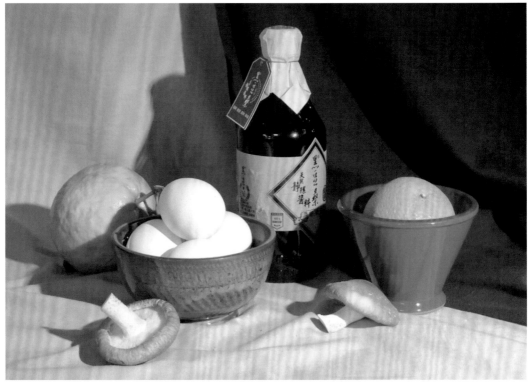

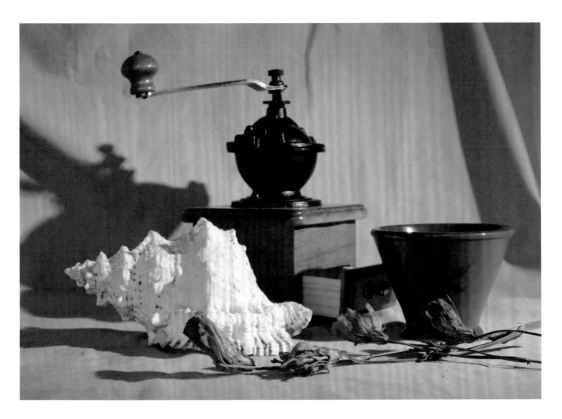

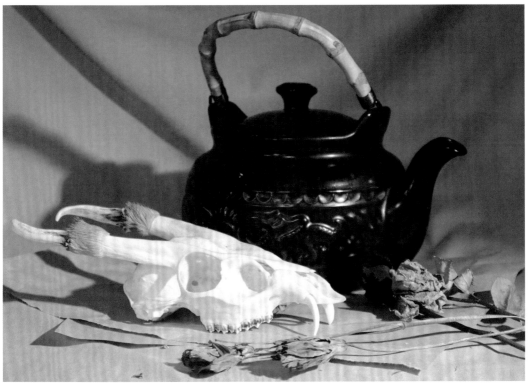

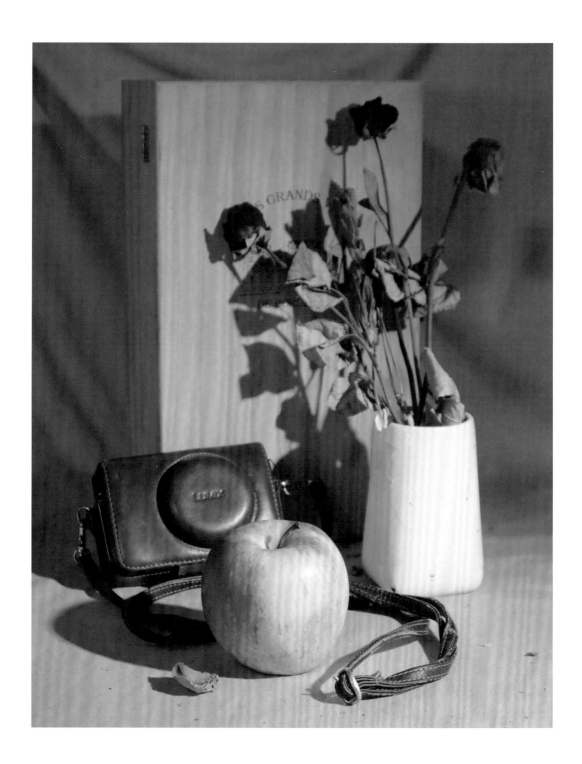

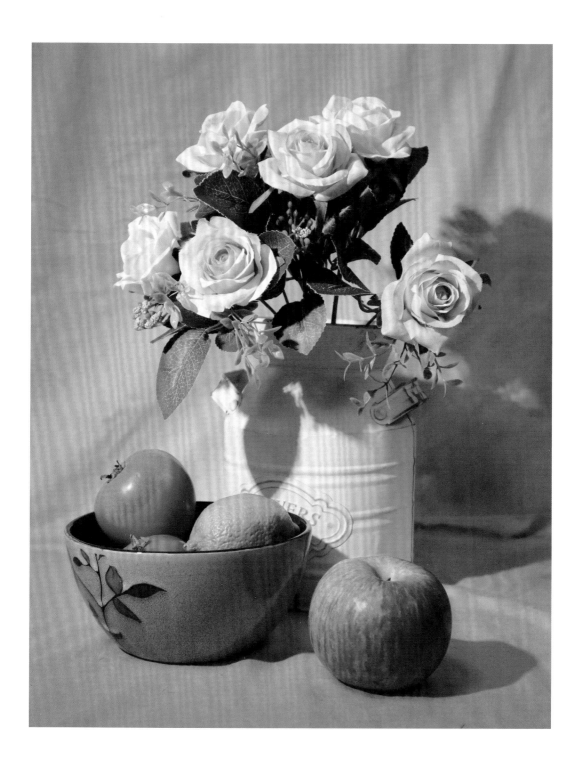

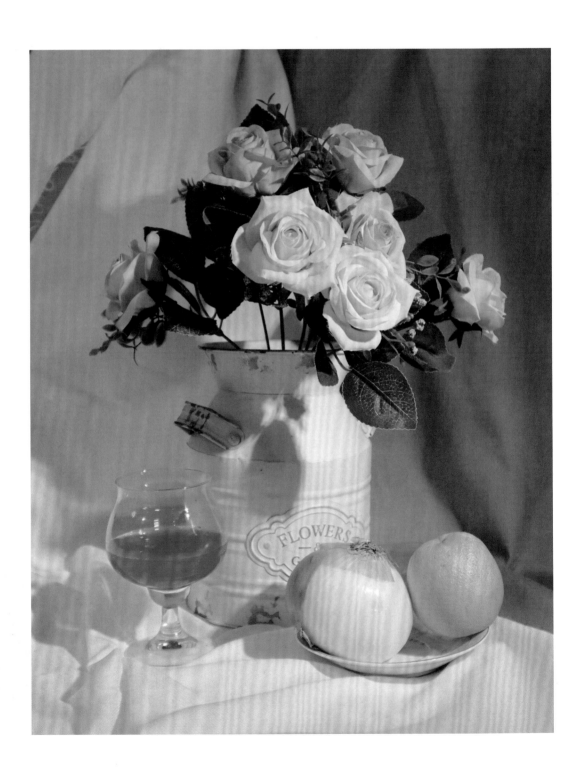

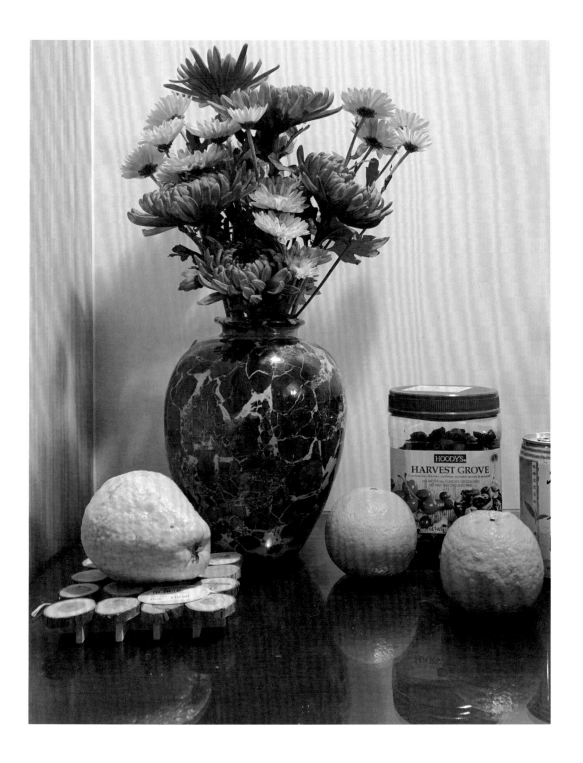

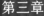

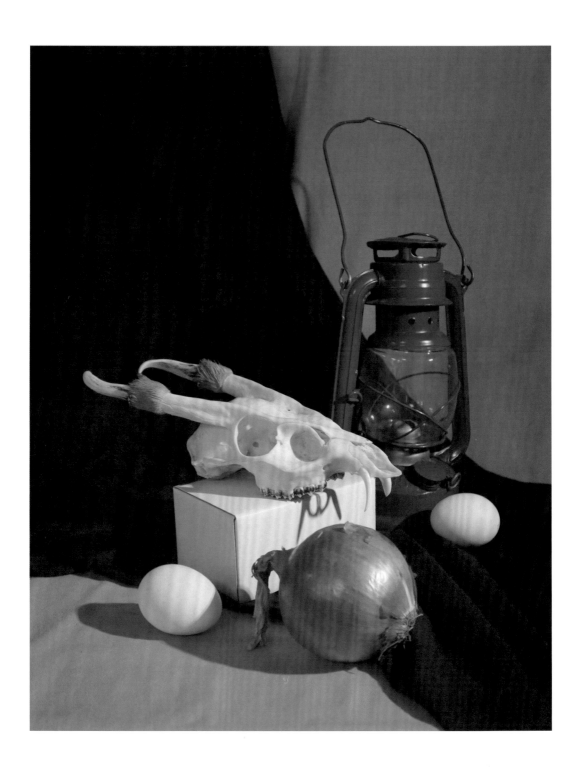

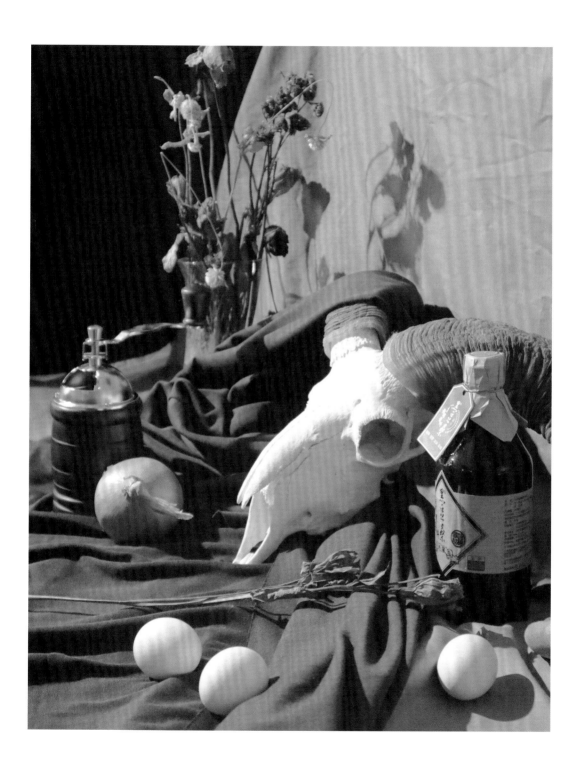

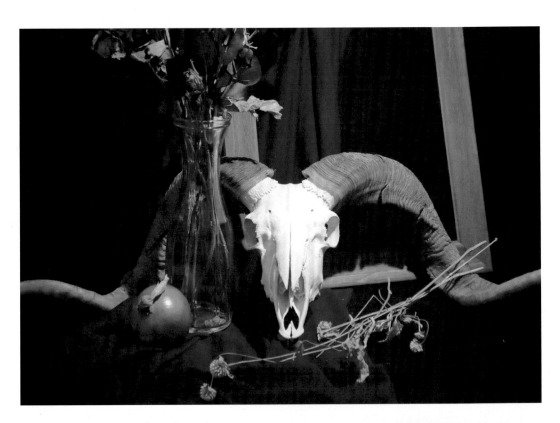

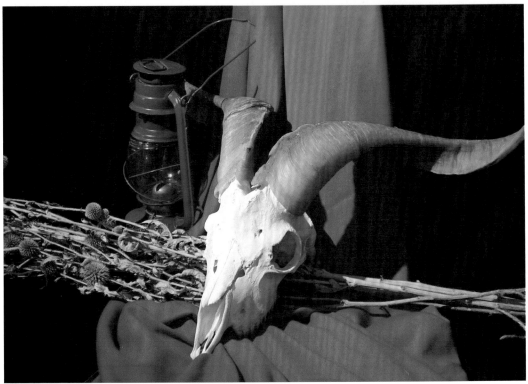

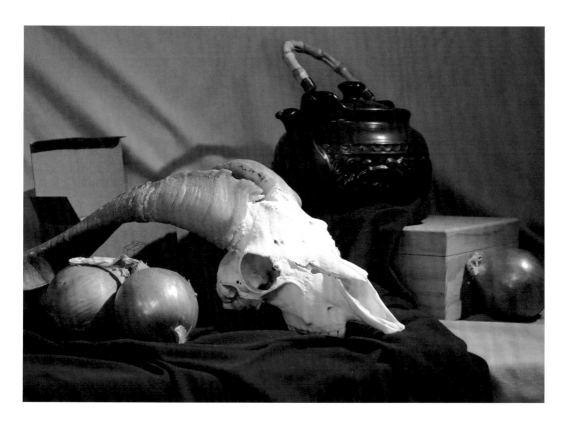

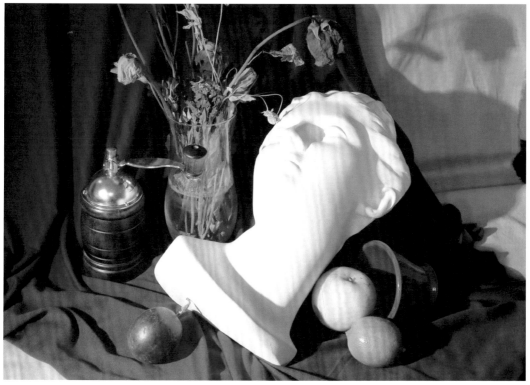

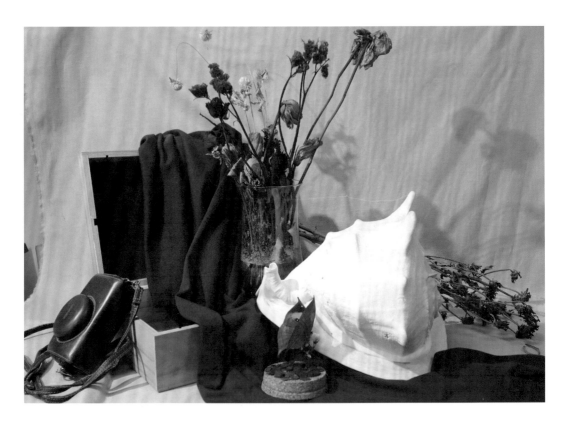

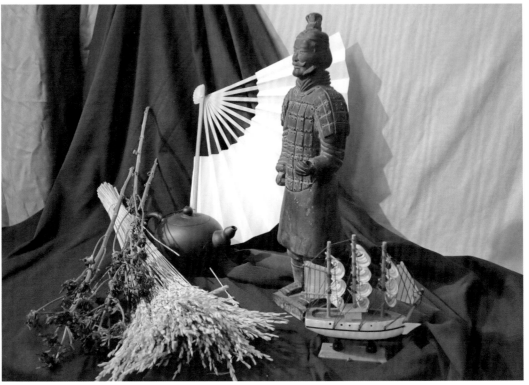

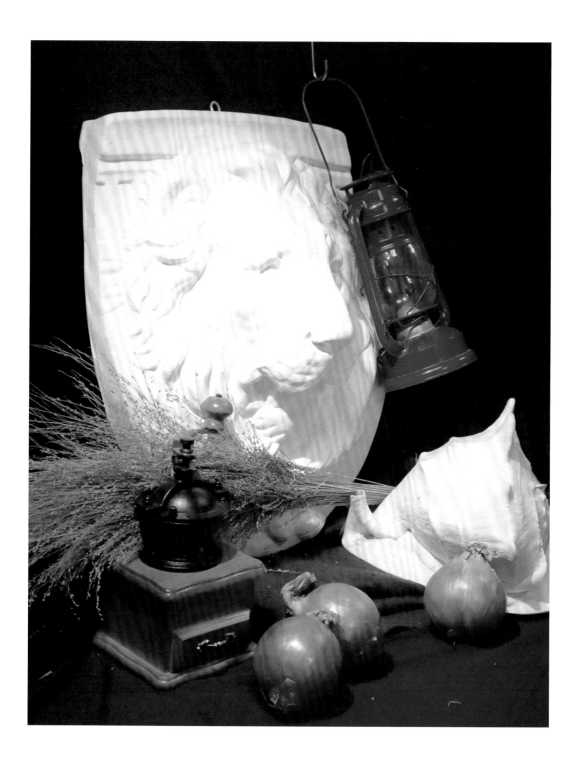

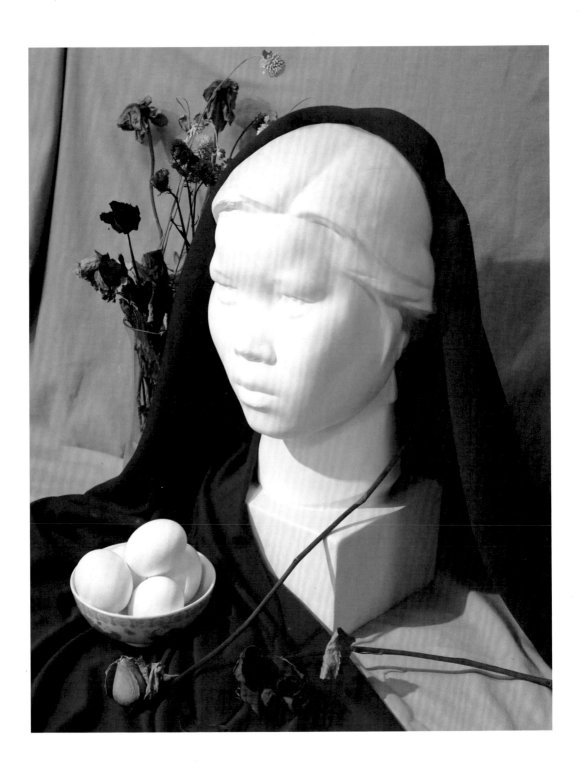

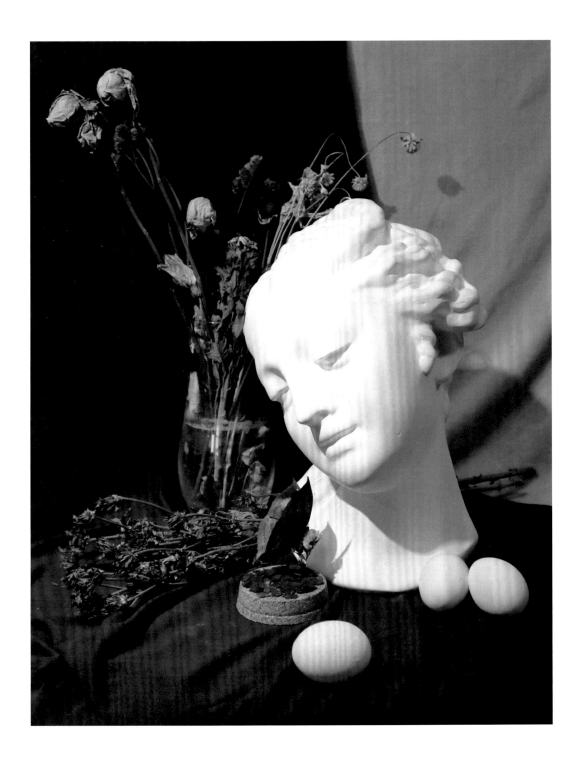

編者介紹

張 家榮

• 聯繫

jack115105@hotmail.com

http://facebook.com/jung629

• 簡歷

臺灣師範大學博士班

臺灣師範大學美術研究所

臺灣藝術大學

	① Labor of love｜水彩｜2020	
③	② 根特勝狀｜水彩｜2020	
① ②	③ 母親的椅子｜水彩｜2020	

• 得獎

2013	全國美展｜水彩類｜金獎
2010	臺藝大師生美展｜水彩類｜第三名
2010	臺藝大美術學院｜傑出創作獎
2009	臺藝大師生美展｜油畫類｜第三名
2008	青年水彩寫生比賽｜大專組｜第一名
2007	臺藝大師生美展｜水彩類｜第一名
2005	光華盃水彩寫生比賽｜大專組｜優選
2005	復興商工畢業展｜西畫類｜第一名

• 展覽

2020	「水彩的可能」桃園水彩藝術展｜桃園市政府文化局｜桃園｜臺灣
2020	「臺灣水彩專題精選 - 河海篇」｜藝文推廣處｜臺北｜臺灣
2019	「掬水畫娉婷」｜國父紀念館博愛藝廊｜臺北｜臺灣
2016	「擬人‧擬物 - 張家榮 × 林儒鐸雙個展」｜亞米藝術｜臺中｜臺灣
2015	「揮灑水色 - 水彩五人聯展」｜雅逸藝術中心｜臺北｜臺灣
2015	「後青春的世界」｜郭木生文教基金會｜臺北｜臺灣
2013	「被 遺留下的。- 張家榮個展」｜宜蘭縣文化局｜宜蘭｜臺灣
2012	「狂彩‧雄渾 - 新生代雙全開水彩畫展」｜國父紀念館逸仙藝廊｜臺北｜臺灣

• 受邀參加多項繪畫比賽評審

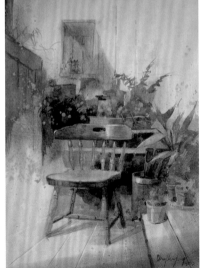

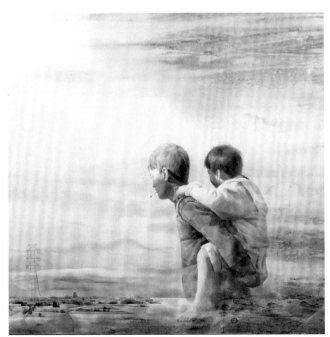

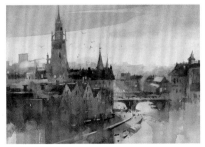

游 文志

• 聯繫

b1155665@gmail.com

• 簡歷

臺灣師範大學美術研究所
臺灣藝術大學

• 得獎

2013	光華盃水彩寫生比賽｜優選
2012	中正區古城繪畫競賽｜第一名
2012	金赫獎｜水彩類｜第三名
2011	屏東美展｜水彩類｜優選
2010	聯邦印象大獎｜首獎
2010	光華盃水彩寫生比賽｜銀獅獎

• 展覽

2020	「水彩的可能 - 桃園水彩藝術展」｜桃園市政府文化局｜桃園｜臺灣
2019	〝AWS〞美國國際水彩展
2019	「赤裸告白 5」水彩聯展
2018	〝IWS〞烏克蘭國際水彩展
2017	「心與象之間 -2017 旅行中的美好繪畫聯展」｜國泰世華藝術中心
2017	「旅程 - 游文志油畫個展」
2016	「澄光波色 - 水彩聯展」｜雅逸藝廊
2016	「金車臺灣百景藝術油畫聯展」
2015	「二男 - 瑞士旅行寫生聯展」
2013	「國立藝術教育館油畫聯展」
2013	「聯邦美術 15 周年回顧展」

①
② ③

① pm4.30｜水彩｜2020
② 逆　行｜水彩｜2020
③ 逆　行｜水彩｜2019

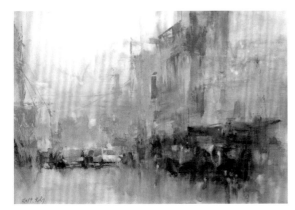

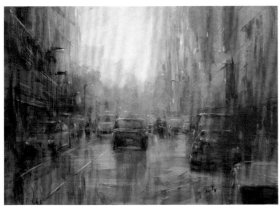

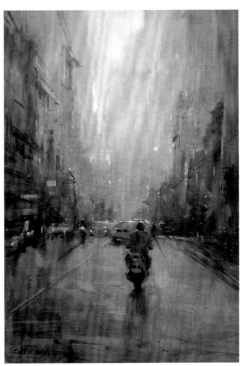

賴 永霖

• **聯繫**

oscarlai1990@gmail.com

• **簡歷**

臺南藝術大學造形藝術研究所
臺北藝術大學美術系

• **得獎**

2017	第 2 屆印度國際水彩雙年展｜風景類｜第二名｜德里｜印度
2015	第 13 屆桃源創作獎 - 天火同人｜桃源創作獎｜桃園｜臺灣
2011	第 4 屆炫光計畫｜炫光獎｜臺北｜臺灣
2010	第 35 屆光華獅子會青年水彩寫生比賽｜大專組｜金獅獎｜臺北｜臺灣
2009	第 37 屆國父紀念館青年水彩寫生比賽｜大專組｜第一名｜臺北｜臺灣
2008	「向大師米勒借筆」全國繪畫暨藝術導覽大賽｜繪畫組｜第一名｜臺北｜臺灣

• **展覽**

2020	「光陰的故事 - 懷舊篇」｜臺北市藝文推廣處｜臺北｜臺灣
2020	「水彩的可能 - 桃園水彩藝術展」｜桃園市政府文化局｜桃園｜臺灣
2019	「雨當落下 - 賴永霖水彩創作展」｜郭木生文教美術中心｜臺北｜臺灣
2019	「過程 - 四人聯展」｜響 ART｜臺北｜臺灣
2018	「臺灣當代水彩研究展」｜吉林藝廊｜臺北｜臺灣
2018	" Our Wonderful World " 國際水彩展｜AVEK Gallery｜哈爾科夫｜烏克蘭
2018	" Pearls of Peace, Season - II " 國際水彩雙年展｜MUET｜信德｜巴基斯坦
2017	" IWSIB " 第 2 屆印度國際水彩雙年展｜AIFACS｜德里｜印度
2017	「天色常藍 - 青島國際藝術沙龍展」｜瀾灣藝術中心｜青島｜中國
2016	「看的比聽的準」｜好思當代｜臺灣
2015	「亞洲，當代拓荒」｜水谷藝術｜臺灣
2015	「奇跡！H」｜新浜碼頭藝文空間｜臺灣
2015	「天火同人 - 第 13 屆桃源創作獎」｜桃園展演中心｜臺灣
2014	「荒地」｜齁空間｜臺南｜臺灣

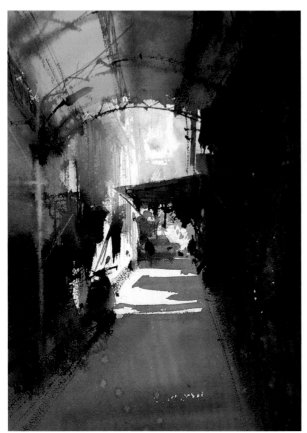

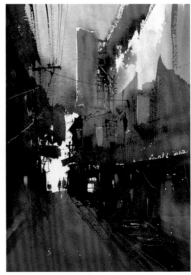

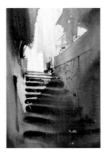

① ②
③

① 彩虹巷__綠｜水彩｜2020
② 彩虹巷__紅｜水彩｜2020
③ 彩虹巷__黃｜水彩｜2020

歐 育如

• 聯繫

ouyuju319@gmail.com

http://facebook.com/ouyuju

• 簡歷

臺灣藝術大學雕塑學系

• 得獎

2012 光華盃水彩寫生比賽｜大專社會組｜第一名
2010 光華盃水彩寫生比賽｜大專組｜入選
2009 光華盃水彩寫生比賽｜大專組｜入選
2009 臺藝大師生美展｜素描類｜第一名
2008 光華盃水彩寫生比賽｜高中組｜第一名
2007 北縣學生美術比賽｜水彩類｜第三名
2006 全國學生美術比賽｜水彩類｜優選
2006 北縣學生美術比賽｜水彩類｜入選

• 展覽

2020 「光陰的故事 - 懷舊篇」｜臺北市藝文推廣處｜臺北｜臺灣
2019 「過程 - 四人聯展」｜響 ART｜臺北｜臺灣
2018 「北境風華 - 新北意象水彩大展」｜新北市文化局
2012 「憑空想像的後果」
2011 「行動博物館 - 當代木雕之美」巡迴展
2010 三義木雕青年創作營展出與收藏

① 仁王門｜水彩｜2019
② 大雨剛過｜水彩｜2017
③ 阿　珠｜水彩｜2018

①
② ③

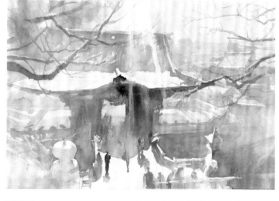

Collection F11

靜物構圖輕鬆上手──
泰納畫室靜物資料集

作　　　者　　張家荣、游文志、賴永霖、歐育如
主　　　編　　賴永霖
責 任 編 輯　　操昌紘
美 術 設 計　　傅瑩瀅

泰 納 畫 室
地　　　址　　新北市永和區永和路二段233號2樓
電　　　話　　02-8660-4573 / 0963-680-939
網　　　址　　http://turnerstudio.com.tw/lesson#/
粉 絲 專 頁　　https://www.facebook.com/turnerstudioart

出 版 社　　金塊文化事業有限公司
地　　　址　　新北市新莊區立信三街35巷2號12樓
電　　　話　　02-2276-8940
傳　　　真　　02-2276-3425
E - m a i l　　nuggetsculture@yahoo.com.tw

匯 款 銀 行　　上海商業銀行 新莊分行（總行代號 011）
匯 款 帳 號　　25102000028053
戶　　　名　　金塊文化事業有限公司

總 經 銷　　創智文化有限公司
電　　　話　　02-22683489
印　　　刷　　大亞彩色印刷
初 版 一 刷　　2021年1月
初 版 四 刷　　2024年7月
定　　　價　　新台幣360元／港幣120元

國家圖書館出版品預行編目資料

靜物構圖輕鬆上手：泰納畫室靜物資料集
／張家荣, 游文志, 賴永霖, 歐育如作.
-- 初版. -- 新北市：金塊文化事業有限公司, 2021.01
80面；18 x 26公分. -- (Collection；F11)
ISBN 978-986-99685-1-5(平裝)
1.靜物畫 2.繪畫技法
947.31　　109019697